U0367937

设计师成长系列

DESIGN THE FUTURE

创意进化论　未来设计探索

源自哈佛大学设计
学院前沿的创业论

［日］各务太郎　著

孙梦玲　译

机械工业出版社
CHINA MACHINE PRESS

前　言

　　高中时代，我在图书馆偶然读到一本书，它是促使我踏上建筑之路的最初契机。这本书的书名是《设计革命：地球号太空船操作手册》。作者是 20 世纪建筑家、思想家的代表理查德·巴克敏斯特·富勒（Richard Buckminster Fuller）。在那本 100 多页的书中，富勒将地球视作一艘大型太空船，具体且生动地刻画出了太空船上的机组人员（即我们地球人）在未来将面临的问题。书中不但提及了未来的问题，还详细地论述了 1963 年环保运动以及互联网社会的相关问题。我们如何能做到这般精准地预测未来？自幼时就萦绕在我心头的疑惑，在读到他那句箴言的瞬间豁然开朗。

　　"预测未来最好的方法就是（用自己的双手）设计未来。"

　　（"The best way to predict the future is to design it."）

　　　　　　　　　　　　　　　　　　创意进化论　未来设计探索

你可能会感到疑惑，为何我身为"建筑师"却要言及预测未来一事。仔细想来，答案不言而喻。建筑这项工作，从设计到将其实现，小栋住宅尚且需要数年完成，若是涉及城市规划，可能耗费二三十年，甚至长达半个世纪的时间。换句话说，在设计的最初构想阶段就必须设想在遥远的未来（建成后）人们的生活方式。这就如同科幻小说家的工作。未来并非靠"预见"，而是要靠自己的双手去"创建"。而富勒的哥白尼式颠覆思维及洞见，是我至今仍热衷和沉迷的哲学之道。

正巧10年后，我研究生就读于富勒的母校（富勒中途辍学……）——哈佛大学设计学院学习城市规划。于是，一种在日本学习建筑时从未有过的违和感将我重重包围。这种违和感源于今时今日我所使用的"设计"一词。

留学时，我日常使用的"设计"一词所包含的寓意与教授和同学们使用的"设计"一词的定义，存在根本上的差异。也曾因为这样的差异导致沟通失败，令我愕然而不知所措。但与此同时，我也确信了萦绕心头多年的那个疑问，答案正在于此。这个疑问就是：尽管日本涌现出诸多领先世界的科幻小说家，如星新一、小松左京、筒井康隆、藤子不二雄、手冢治虫、大友克洋、士郎正宗，却为何难以出现像 GAFA（谷歌、苹果、Facebook、亚马逊）这样创新未来的企业呢？

本书将与读者们一道分享日本与世界各国在词语的语意认知方面存在的差异，并以此为切入点共同探讨何为设计思维。

创意进化论　未来设计探索

目录

前言

第 **1** 章
构想力
The power of likening

第 **2** 章
设计的误解
The misconception of design

第 **3** 章

设计思维的误解

The misconception of design thinking

第 4 章

0 → 1

Zero to one

第**5**章

0→1的实践

0→1 Practice

第**6**章

社会实践

Social deployment

第 **1** 章

构想力

Chapter 1
The power of likening

建筑？

广告？

建筑构建与影片制作原理相同?

在开始谈论设计之前,我想介绍一下自己的背景。

在大学本科阶段完成了建筑设计的学习后,我开始在一家广告公司做文案,从事电视广告(CM)制作工作。你可能会对我"为何要从建筑转向广告"感到疑惑。原因之一(尽管可能令人惊讶)就是对我来说,"如何构建建筑"和"如何制作影片"的原理有 90% 是相同的。

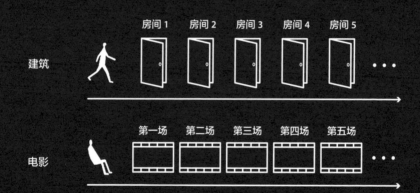

建筑　房间 1　房间 2　房间 3　房间 4　房间 5　...

电影　第一场　第二场　第三场　第四场　第五场　...

在设计建筑时，我们首先要假定建筑物是房间的集合体。进入入口之后，你将进入第一个房间，然后移至下一个房间，再下一个房间，再到大型主空间，最后前往出口。建筑体验可以说是一种不断移动房间的时空艺术。从这个角度来看，观影体验不也完全一样吗？有一个开篇场景，在各种场景之后，再次返回主场景，然后结尾。建筑是"房间的序列"，与此相对，影片是"场景的序列"。

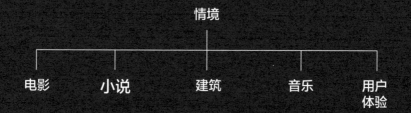

情境

电影　　小说　　建筑　　音乐　　用户
　　　　　　　　　　　　　　　　　　体验

情境

　　两者的共通之处在于"情境"。创建主脚本后，如果将其转换为空间结构就变为建筑，若是转换成影像结构就变成影片。这就是为什么许多建筑师都深谙电影之道，反之亦然。就拿我自己来说，学生时代，我常常思考，如果我采用黑泽明执导的电影《罗生门》中的场景情境来设计多户住宅，会发生什么？或是将凡尔赛宫房间的序列性转换成影片，结果又会怎样？我沉迷于这样的研究。每部影片都可以用建筑的视角去解读，每个建筑的构建又似乎都遵循了影片制作的理念。因此，从建筑的世界转向影片的世界一点也不会令人感到不适。

情境

　＝脚本

　＝程序（代码）

缘何工程师席卷全球？

一旦建立起情境，就无须只局限于建筑与影片之间。如果将脚本按照原样以文章的形式表现，它就会变成小说；如果通过声音的形式表达，则它会变成音乐；如果以综合体验为表达形式进行设计，则称为用户体验。

情境换言之就是"脚本"。对于程序员而言，"脚本"就是"代码"。为什么工程师现在席卷全球？因为他们从事的是创建信息社会框架和基础的工作，也可以说他们创建了一种可以在任何媒体间转换的情境。对于他们来说，小说、影片、音乐、建筑是互通的，可以自由地在其间穿梭。

我将这种能力称为"构想力"。

哈佛大学

毕业设计

构想力

构想力是指能够将普通人看来毫不相关的两个不同事物，分别捕捉抽象成两个情境，再用同一个逻辑链连接的能力。

例如，作曲家乘坐过山车，可能会将过山车的起伏运动和速度缓急感知成旋律；糕点师在迪拜看到一些有趣的建筑时，可能将其"构想为"新的蛋糕样式。

一个人借助自身专业知识或专长的筛选，能够以不同于他人的眼光看待事物。这种能力不能再用逻辑或世俗定义来解释。此外，哈佛大学的设计教学理念认为，这种"个人的构想力"正是引发现今世界创新变革的最重要因素。

COLUMN 1

创想家与金钱的故事

出国留学时期最令我印象深刻的是研究生课程开课后第一周的设计制图讲评会。就像之前在日本时那样，我很骄傲地展示了一个集大型建筑模型、CG、概念为一体的图表，对此，教授团队给出的一句点评让我很是惊讶：

"设计本身很不错，但是谁来为此买单呢？"

极端一点说，建筑师的工作分为"筹集资金"和"建筑物的设计、监工"两部分。但是，日本设计教学的现状是，完全无视前者（占 50%）。这样的情况不只限于设计领域，当我们去书店时，总能看到几本书的内容与"如何发散性创想"有关，但是却没有看到有哪一本书的内容是关于"如何将创想变为现实"。在日本，人们将金钱视为肮脏的东西，将"在可怜的预算内下功夫（妥协）"视作美德；与此相对，欧美对创意的定义是"将创想百分百予以实现"。这件事将日本与欧美在思想上的差异如实地表现了出来。

第 **2** 章

设计的误解

Chapter **2**
The misconception of design

图 1

图 2

设计始于视角的提供

例如，现在在脑海中画一张千元日钞的草图。

多数人都会绘制出这样的草图（图1）。但是，如果有人从侧面绘制千元日钞的话（图2），那么这个人就是"设计"纸币投入口的人。是的，简单来说，设计的起点就是"提供新的视角"。

在日语中，"设计"一词常与"绘画才能""品位""创造力"等词结合使用。但要强调的是，设计与品位、创造力无关。提供新的视角、发现新的问题，这才是设计。

雨伞
（用于挡雨）

鞋
（用于安全走路）

设计就是解决问题？

"设计就是解决问题"，我们在许多书籍或文章中都看到过这一说法。但我认为，我们并没有完全理解其中真意。

就拿一把雨伞来举例说明。雨伞这种产品是针对"雨水从天而降"这个问题，通过"在手持式杆身的顶端附上一层薄膜来阻挡水滴"这一解决方案得到的产物。这个过程称为设计，而薄膜的图案、图案的形状不称为设计。

鞋子这种产品是通过解决"地面凹凸不平、坚硬而难以行走"这个问题得到的产物，其解决方案是"采用布带把厚厚的鞋底固定在脚掌上，防止其脱落"。与雨伞的例子一样，它表面布料的图案和材质不称为设计。

换句话说，设计能力就是解决问题的能力。这无非就是"发现问题，并寻出解决线索"的能力。我们通常听到设计就会联想到的那些时髦的图形，严格来说并不属于设计的范畴。在某种意义上，绘画才能、品位、创造力根本不重要。

"设计（design）"一词的引入

第二次世界大战前 \longrightarrow 第二次世界大战后

设计

（解决问题）

design

（图案、样式）

设计与造型

那么为什么要建立起设计 = 品位的印象呢？

根据日本著名工业设计师、东京大学生产技术研究所教授山中俊治先生所说，"设计"一词曾先后两次被引入日本。第一次是在第二次世界大战前引入的，是解决问题的"设计"；第二次是在第二次世界大战后，将"design"这一英语单词直接按照外来语的形式引入。前者在广义上含有构建社会基础、解决社会问题的重要意义，后者则是单纯地提取了"图案、样式"这一意象。

如果实际在字典中查找"设计"一词，将会看到如下解释：

设计（design）

名词（动词）

1. 建筑、工业制品、服饰、商业艺术等领域，考虑实际应用层面，意为设计造型工作，如"城市造型设计""制服造型设计""内装造型设计"。

2. 设计图案、花纹，或指代图案、花纹本身，如"家具设计""商标设计"。

3. 有目的地具体规划设计，如"设计舒适的生活"。

出处：电子大辞泉（小学馆）

　　　　　　　　　　　　　　创意进化论　未来设计探索

在日本，这三层含义被随意地统称为"设计"。但是，这里有一个很大的陷阱。实际上，在欧美，"设计（design）"一词专指第 3 层含义。他们将第 1 和 2 层含义赋予了另外一个独立单词——"造型（styling）"。

在留学时，我因为完全没有意识到这一点，导致在沟通方面存在很大的问题。也就是说，"设计"是一个专门用于解决问题和设计的术语，而我们印象中的"将事物修饰装扮得非常漂亮"，是另一种称为"造型"的工作，是完全区别于"设计"的独立存在。

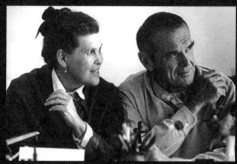

伊姆斯官方网站
http://www.eamesoffice.com/

伊姆斯对设计的定义

　　查尔斯·伊姆斯（Charles Eames）与蕾·伊姆斯（Ray Eames）这对夫妇是 20 世纪极有影响力的工业设计师。他们为 20 世纪的现代室内装饰设下标杆，以伊姆斯休闲椅为代表的家具享誉全球；同时，在视觉影像领域，也凭借"Powers of Ten（十的次方）"的超高构想视角和诠释手法影响了整个世界。1972 年，两人参加了巴黎卢浮宫博物馆举行的"Qu'est ce que le design（何为设计）"展览。伊姆斯先生在展览上接受了采访，与记者进行了下面一段饶有趣味的对话。

Q1： "伊姆斯先生，您如何定义'设计'？"

A1： "可以将其描述为对元素进行整合配置用以实现特定目的。"

Q2： "您认为设计是一种艺术表达吗？"

A2： "我更倾向于它是一种目的的表达，如果它本身足够优秀，那么之后它可能会被视作艺术。"

　　　　　　　　　　　　　　　　　创意进化论　未来设计探索

Q3：“设计工艺是否用于工业目的？”

A3：“ 我不认为是这样，但设计可以解决某些工业问题。”

Q4：“设计的边界在哪里？”

A4：“ 那问题的边界又在哪里？”

设计 = 解决问题能力
　　　≠ 绘画能力
　　　≠ 品位
　　　≠ 创意

对于 A2 这个回答，我认为尤其值得深思。

当我们听到"设计"一词时，往往联想到极有品位、外观惊艳的艺术品，但伊姆斯指出"惊艳"不外乎是一种结果，换句话说，设计始终追求的是"解决问题"，以此为目的，做到极致，最终的结果自然能够去糟取精，收获美丽、惊艳的事物。

我不知道还有哪些设计师能如同这对夫妇一般，如此清晰地定义设计，从中我们可以再次看到，设计无关品位与绘画能力，设计是"解决问题"。

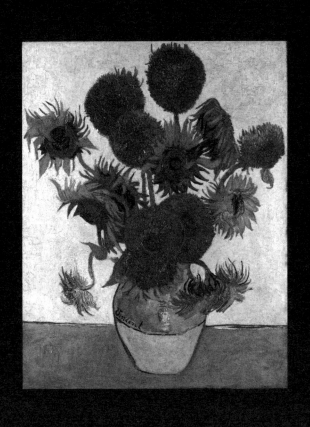

艺术的定义

另一方面，艺术的定义是什么？

例如，试想一下凡·高的《向日葵》，我们可以清楚地看到，它与设计完全相悖。品位、个性、绘画能力，这些都是浓缩的"自我表达"本身。

美术教育之过

"解决问题"和"自我表达",从这个意义上讲,设计和艺术可谓南辕北辙,为何在日本却如此混为一谈呢?

原因之一会不会就是日本的美术教育出了问题?

换句话说,小学直至高中的绘画课上,一直擅长绘画和泥塑的同学,会被说成若是用心就有可能考取艺术学校或职业学校,将来成为一名"设计师"。

但是,冷静地回想一下,擅长美术即擅长"自我表达",只是比他人擅长"造型"(能够打扮得时髦),并不一定代表善于"解决问题"。

反过来说,"设计师"根本不必非出身于美术学院不可,只要能够发现优质问题,并提供解决问题的线索,能够绘制简单的概念图就足够了。

实际上，没有绘画才能的世界顶级设计师可以说不胜枚举，但他们的"设计能力（解决问题的能力）"无疑都是超群的。

如果一家企业招聘专员以"雇用善于解决问题的设计师进行内部创新"为招聘目标，结果却只聘请擅长造型设计的人员，结果将会是一场"悲剧"：到头来肯定是仅仅以企业内部新闻通讯的封面变得时尚、漂亮而告终。

那么，我们究竟应该施以何种教育才能培养出真正意义的"设计师"呢？

例如，这样设置课程如何？老师和学生全部冲出教室，绕学校一圈然后回到教室。接下来老师向学生们抛出这样的问题：

"刚刚绕学校一周时，有觉得不便之处吗？"

假设有一个学生答道："人行道和车道之间的台阶太高，差点摔倒。"那么，实际上，这个学生已经具备成为一名设计师的潜质了。感到不便即是问题。一旦发现问题，解决方案将陆续出现。例如，"将人行道和车道之间的高低差填平以形成一个平缓的斜坡"，或者"增加一些小台阶，方便行人行走"等。

感知不便的频率

前面已经说过，设计与品位根本不相关，但是如果有可以被称为"设计品位"的东西，我认为就是"感知不便的频率"。

如果我们平静地度过了一天，一次都不曾感到焦躁，其实是一个危险的信号。"不好用""看不清""难懂"……在一个个的不便中，一定会催生"明明这样做更好"的抵抗意识。

COLUMN 2

创业，先就读设计院校？

　　Airbnb、Snapchat、Pinterest，这些席卷全球的怪兽初创公司有一个鲜为人知的共通点。那就是，创始人皆出身于设计院校。"如果想成为一名企业家就去读 MBA"，过去我们对这种想法深信不疑。但试着想想，近年来，MBA 出身的企业家并不多见。究竟原因何在？因为设计院校是"开启创想的地方"，而 MBA 恰恰是"验证创想的地方"。在设计学院，如果你已经拥有了一个想要实践的商业创想（假说），那么接下来就只需掌握"管理驭人术"和"决策案例分析"。同种情形能否适用于攻读 MBA 呢？企业的增长战略是否合适，将承担多少风险，我们的确能够针对这些问题进行彻底的调研。但是，现实情况是很少有人能真正带着如此完美的创想去攻读 MBA。与此同时，在设计院校，从零开始开启创想已成为一门课程。学生可以在这两年间不断思考自己想要解决的问题。在当代，"创想"的质量，其重要性较之过去大大提升。如果您有创业的热情，但是苦于没有好的商业创想，在这种情况下创业，与其选择 MBA，更推荐您选择设计院校。

第 **3** 章
设计思维的误解

早川书房出版社新书
蒂姆·布朗（著），千叶敏生（译）

究竟何为设计思维？

《设计思维改变世界》（*Change by Design*）一书由全球设计咨询公司 IDEO 的蒂姆·布朗（Tim Brown）执笔。2010 年其日文译本一经推出，"设计思维"一词开始在日本普及。

现今，在亚马逊上搜索"设计思维"一词，会涌现出大量相关书籍。不只是书籍，纵观社交网络，几乎每天都能看到"设计思维"相关的活动共享以及无处不在的研讨会。

究竟何为设计思维？

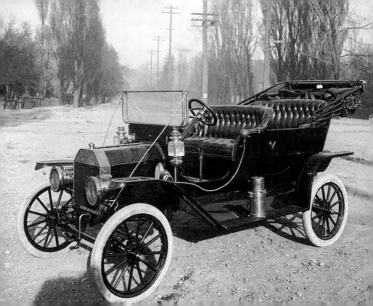

福特公司曾成功凭借福特 T 型车首次实现了汽车批量生产，当时几乎独占全球汽车市场。福特 T 型车在注重实用性的同时设计精良、价格合理，销量喜人也在情理之中。

　　1908—1927 年，福特公司总共稳定生产了约 1500 万辆汽车，而型号没有发生任何重大改变：认为无须理会消费者的需求或见解，单单仰仗制造商的技术，原样推出商品就能够获取买家。这被视作是一段以技术为中心（Technology Centered）的时期。

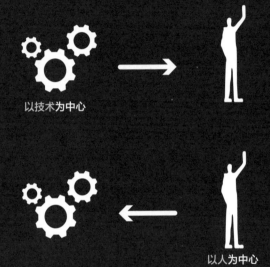

以技术为中心

以人为中心

但是，自某个时候起，当其他公司也成功量产汽车后，情况完全发生了改变。一个属于卖方市场的时代渐渐远去，自此，通过向消费者询问一个简单的问题："您想购买什么样的汽车"，并将反馈意见反映在商品开发上，我们闯入了一个买方市场的时代。

　　这就是所谓的以人为中心（Human Centered）的概念，也是"设计思维"的起点。

发现问题或需求

界定

构想

样品试做

实施

评估

设计思维 =PDCA 理论

践行设计思维的过程可以分为六个步骤。

❶ 发现问题或需求（Discover the problem or need）

首先要从筛选亟待解决的问题入手。

提取隐藏在当前问题背后的本质问题，或是发现我们生活中尚未意识到的潜在问题。

鉴于提出问题的质量直接决定解决方案的质量，这是最重要的步骤。

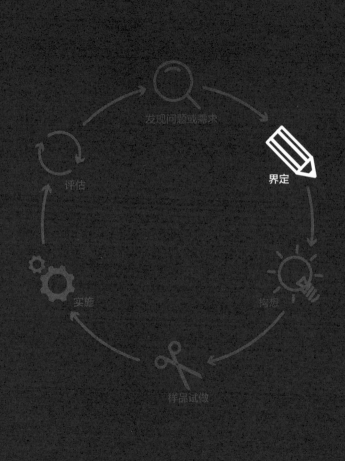

发现问题或需求

界定

构想

样品试做

实施

评估

❷ 界定（Define）

这一步骤是对步骤 ❶ 中发散思维得出的候选问题进行界定，将范围缩小至优先级最高的问题。

在陈述问题时，避免使用有歧义以及语义含糊的词，要有意识地选用简单明了的词，以使得任何人听到后都能在脑海中浮现出相同的画面，这点尤为重要。我们经常能够看到那种墙上贴满便签的讨论会，那是为了尽可能从更多人的角度出发，而采用了头脑风暴的方法。

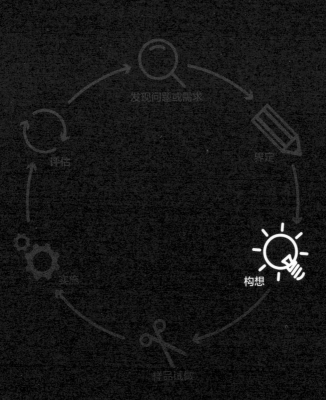

发现问题或需求

界定

构想

样品试做

实施

评估

❸ 构想（Ideation）

针对步骤 ❷ 陈述的问题，构想出最直接有效的解决方案。最简单的方法就是对问题进行逆向思考。

例如，问题涉及"繁重"，我们就去思考"减轻"；涉及"过大"，我们就去思考"缩小"；涉及"慢"，我们就去思考"快"。

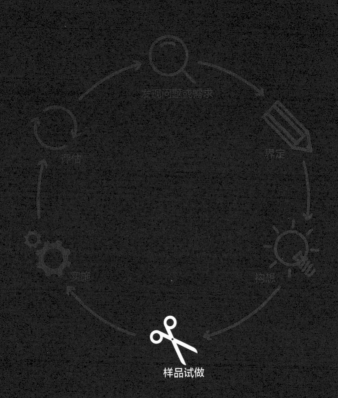

样品试做

❹ 样品试做（Protype）

设计思维的真正价值体现在这一步。与其苦苦思索，不如先行尝试。

样品无须做到成品那般完美，可以使用硬纸板试做，也可以绘制概念图，只要能够与他人分享整个概念，那么就算完成任务了。展示方法上可分为仅外观与成品保持一致、不具备任何功能的冷模型，以及不关注外观、仅用于测试功能／操作的热模型等。

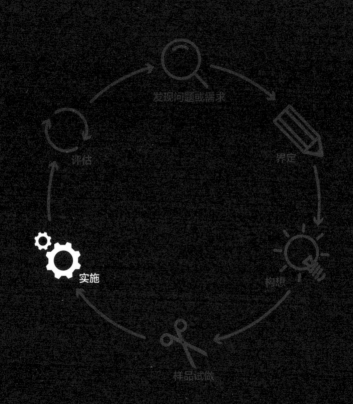

发现问题或需求

界定

构想

样品试做

实施

评估

❺ **实施**（Implement）

将步骤 ❹ 的设计样品实际投入使用。

这一步的关键是要了解掌握该设计样品的"待评估元素"。仅需对其外观进行评估，却偏偏要讨论实用性，仅针对功能性进行评估，却讨论形式，这样的行为都是不可取的。

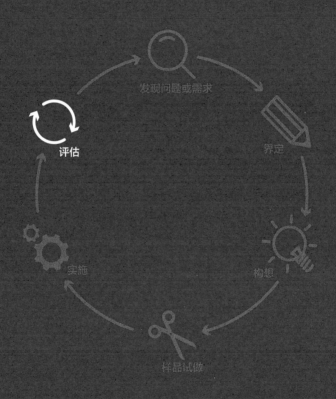

发现问题或需求

界定

构想

样品试做

实施

评估

❻ 评估（Evaluate）

针对步骤 ❺ 中的设计样品收集反馈意见。这一过程并非是要舍弃此前的构想，而是讨论如何对其进行改进。这里的关键是，多数人试图通过更改步骤 ❸ 中的构想来实施改进，但在设计思维中，往往需要尝试在发现或提取问题，即步骤 ❶ 中查找原因。评估的结果是，我们回到步骤 ❶，重新界定问题。

设计思维

=PDCA 理论

=Prototyping

上文充斥着各种设计术语，如果没有设计师的专业技能，似乎很难搞懂设计思维的这六个步骤。但是，冷静下来仔细观察，是不是哪里有些似曾相识。实际上，这不过就是我们平时在业务中践行的 PDCA 理论。

P（Plan/ 计划）　　⇔　❶❷❸
D（Do/ 实施）　　　⇔　❹❺
C（Check/ 评估）　⇔　❻
A（Action/ 改进）　⇔　❶

已有"PDCA 循环"一词，但在设计思维中，它被称为"Prototyping 循环"。简而言之，设计思维到头来就是一次"通过倾听消费者的需求而开启的 PDCA 循环"。

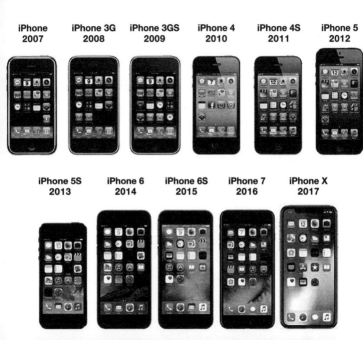

创新源自设计思维?

试以 iPhone 为例。自 2007 年首款 iPhone 问世以来,每一次推出的新机型在功能上都有显著提升。在这一不断发展的过程中,苹果公司每天都会收到来自客户的大量反馈,他们对这些反馈加以分析,灵活运用,致力于推进下一个新机型的研发。

P(商品研发)→D(发售)→C(客户反馈)→A(新功能摸索)→P(新商品研发)。

设计思维

➡ 改进的工具（1➡10）

≠ 0➡1

由此可见，设计思维是一种"用于改进的工具"。它是一种用作"验证设想"的工具，从而催生出比当前试做样品更好的产品。这是一种将"1"打磨成"10"的技巧。

　　但是，目前大量日本企业试图以"引发创新变革""强化从0到1的过程"为目的引入设计思维。这样的例子不胜枚举。事实证明，这是一个悖论。"1"即意味着"创想"。只有在存在创想的情况下，我们才能对其进行验证。但是，许多的研讨会在没有创想的情况下已经开始进行验证。从什么都没有的"0"开始创建高质量的设想，这一过程需要一种与设计思维有本质区别的方法。

步入社会后想要再度学习的理由

无论是效仿类的学习还是设计类的学习，前辈们总是告诉我们"多看优质的东西"。这是百分之百正确的。如果品位这种东西存在的话，那它就是知识储量。但是，在各种创意领域中的学习，若是仅通过看成品这一项，那就连其根本的创造力的一半都没学到。因为创想的绝妙之处在于客户要求的方向（问题）与创想（解决方案）之间的差距。无论是我们在城市中看到的建筑物，还是电视上播放的广告，最终都不会以客户最初要求的形式进行展示。我们需要在脑海中深究事物原委，一个表层可见的想法其背后是如何产生的，绝不能只看问题本身。我们为什么会称那些步入社会后又重返校园的人很强，是因为他们反复经历了从最初方向到最终输出的过程。与涉世未深的学生时代相比，他们从同一成品上获取的信息量和质量天差地别。

第 **4** 章

$$0 \rightarrow 1$$

Chapter 4
Zero to one

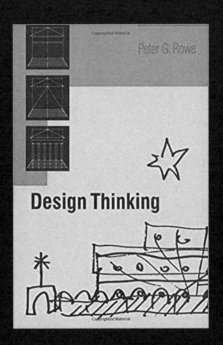

Peter G. Rowe

Design Thinking

麻省理工学院出版社

彼得·罗（著）

设计思维的现状

鲜为人知的是，以蒂姆·布朗所著的《设计思维改变世界》一书在日本发售为时间点倒推 18 年，也就是 1991 年，曾任哈佛大学设计学院院长的彼得·罗（Peter G. Rowe）出版了一本著作，名为《设计思维》（*Design Thinking*）。当我们提到设计思维时，倾向于认为这一概念源自斯坦福设计学院，但其实早在这之前，哈佛大学就开始使用该词了。

只是彼得所说的"设计思维"是指设计师如何发散思维，是将这一以往在黑暗中摸索的过程明确化。严格来讲，这与目前我们讨论的设计思维概念有所不同，但在试图构建设计师的思维方式这一点上很接近。

什么是构想？

2015 年我留学时，设计思维在日本仍然属于很前沿的概念。那时我已经事先了解了前面提到的有关彼得著作中的思想，所以我想当然地认为哈佛大学肯定会以设计思维作为主要的思维创造方式开展教学。然而，出国留学不久后，我便意识到那里的人们将设计思维视作某种"老派"观点。他们是这样解释的：

"在设计思维中，就最开始发现问题这一环节而言，找寻问题并非是从自己，而是从他人的角度出发，意图通过对客户进行客观观察来发现内在或潜在需求。但是，如果是从他人的视角出发去发现问题，那么除了自己，其他任何人都可能凭借敏锐的洞察力发现同样的问题，参与构想的壁垒可能会变低。"这就是他们的思维方式。

能够改变世界的创新构想应基于原创者的个人主观性或判断，应该是极度个性化的，这样将创造出一个其他企业不易理解的商业机密。

图片右下方即为笔者

哈佛大学的设计教育

哈佛大学设计学院正式成立于 1936 年，由当时的风景园林学院和城市规划学院合并而成。这里走出了包括菲利普·约翰逊（Philip Johnson）、弗兰克·盖里（Frank Gehry）、槙文彦、汤姆·梅恩（Thom Mayne）、贝聿铭在内的多名普利兹克奖得主，而这一奖项素有"建筑界诺贝尔奖"之称。即使是现在，来自世界各地的大师们也会到访波士顿参观教学。

设计学院的课程大致分为两部分：

其中一种是以讨论和讲课为中心的课堂授课，称为"研讨会"或"讲座"；另一种是设计制图课程，称为"工作室"，即针对教授给出的课题进行建筑和城市规划设计。在这里我想挑出这两种授课风格中各自最能代表哈佛思想的课程，逐一进行介绍。

潜在的建筑

不能称之为建筑，
却具备成为
建筑的潜力

乌力波（Oulipo）构想力

　　我们有一门研讨课是由巴塞罗那建筑师卡洛斯·穆罗（Carlos Muro）执教，称为"Potential Architecture"，直译过来是"潜在的建筑"，换言之就是"不能称之为建筑，却具备成为建筑的潜力"的相关课程。读到这里你可能会一头雾水，其实这门课程的设定是基于一个原型故事。

你是否听说过乌力波（Oulipo）流派？

乌力波（Oulipo）是"Ouvroir de littérature potentielle"法语的缩写，意思是"潜在文学工场"。这是一个由数学家弗朗索瓦·勒利奥内（François Le Lionnais）于1960年创立的文学沙龙类的团体。他以阿尔弗雷德·雅里（Alfred Jarry）、雷蒙·格诺（Raymond Queneau）、雷蒙·鲁塞尔（Raymond Roussel）等人创建的文学形式为引领，并通过开创文字游戏打破文本界限的写作手法，追求新的文学可能性。有趣的是，尽管这是一个文学团体，但其成员的范围从数学家到国际象棋棋手，涵盖甚广。他们试图在文学以外的领域找寻文学性，并将其落实为真正的文学构想。

自由
https://next.liberation.fr/

以先锋小说家雷蒙·格诺及数学家弗朗索瓦·勒利奥内的作品为例。

　　《百万亿首诗》（*Cent Mille Milliards de Poèmes*）由 10 首 14 行诗构成，是一本简单的诗集。但令人惊讶的是，每一首诗的每一行都是独立剪裁的。这样一来，任意一首诗的任意一行都拥有 10 个开放选项，14 行依此类推，这意味着读者可以自定义出 10^{14} 即 100 万亿首潜在诗歌。不过就是一本 10 页的诗集，却塞进了让人穷尽一生也读不完的诗篇。这个构想到底是如何产生的呢？

59	83	15	10	57	48	7	52	45	54
97	11	58	82	16	9	46	55	6	51
84	60	96	14	47	56	49	8	53	44
12	98	81	86	95	17	28	43	50	5
61	85	13	18	27	79	94	4	41	30
99	70	26	80	87	1	42	29	93	3
25	62	88	69	19	36	78	2	31	40
71	65	20	23	89	68	34	37	77	92
63	24	66	73	35	22	90	75	39	32
??	72	64	21	67	74	38	33	91	76

关键点在于，这部作品的诞生绝不单单只靠小说家或数学家的一人之力，专业知识领域上风马牛不相及的两个人，在从事同个项目的进程中，将对方的专业知识杂糅进了自己的专业领域里，这才成就了这部作品。就《百万亿首诗》而言，数学家带来的"排列组合公式"在小说家眼里就是全新的"目录构想"。如果要问个中缘由，其实并无道理可讲。这是雷蒙·格诺个人构想力所创造的奇迹。

　　再来试看小说家乔治·佩雷克（Georges Perec）的作品——《人生拼图版》。

　　这部作品的创作背景是乔治·佩雷克一边与象棋玩家互动，一边远眺巴黎的某所公寓，这时，他将眼前建筑物的纵断面"视作单块拼图"，由此作为灵感源泉进行了创作。居住在那所公寓里的现居民、前居民以及背景各异、形形色色的人们，如同一块块拼图，一会相互拼凑在一起，一会又各自分开，交叉错节地推动故事的进展。而每个章节重点刻画哪个房间则根据国际象棋中骑士的动向来决定，看起来有些随机，却又严格遵守国际象棋的游戏规则，是一部重装改造的杰作。

逻辑
×
营销

个人的构想力

为何哈佛大学设计学院要将这个半个世纪前的奇妙文学团体最先纳入课程范围？那是因为他们的课程设置基于这样一个理念：改变世界的创新构想从不曾源自逻辑或营销，当在某个领域具有专长的人接触不同领域的知识时，能够以某种方式将其"融会贯通"到自身的专业领域，这种个性化的"构想力"本身才是关键。

　　"构想力"的培养直接关系到"创造性"。"潜在的建筑（不能称之为建筑，却具备成为建筑的潜力）"课程就是深化这一思想的课程。

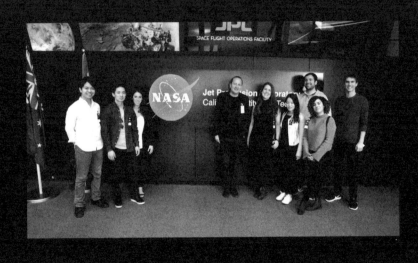

反向设计——基于未来的倒推力

首先，哈佛大学设计学院的设计制图课程是附带赞助商的，这样可以模拟体验为客户工作的实战经验。这个工作室的赞助商 NASA（美国国家航空航天局），也是我毕业设计的赞助商。毕业设计课题是"请设计50 年后 NASA 的工作方式"。

通常，日本建筑学科的制图课题大多数都是给出实际的项目用地，在此基础上设计建筑物。但是，哈佛大学设计学院绝不会强制你"设计建筑物"。因为他们认为选择不去建造建筑物也是建筑师工作的一部分，进而得出建筑师真正应该设计的不是建筑物，而是对未来的愿景。

建筑师路易斯·沙利文（Louis Sullivan）曾经说过"Form follows function（形式服从功能）"，但在日本，"Form follows vision（形式服从视觉）"。在为期 3 个月的设计周期中，约有 90% 的时间用于视觉创造，这可以说是我们的设计特色。而设计（指以解决问题为目的）则排在最后的最后。

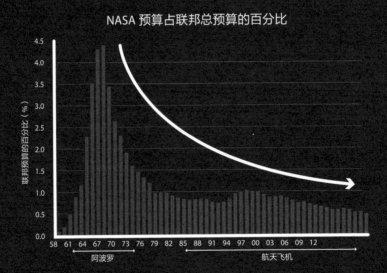

NASA 预算占联邦总预算的百分比

首先，我从近几十年来 NASA 获得的政府预算拨款入手，马上就清楚地意识到，自从阿波罗计划到航天飞机计划以后，NASA 从政府处获得的预算急剧下降。我分析出这可能是因为人们意识到，针对全球变暖、荒漠化、地震、龙卷风等地球上发生的气象灾害采取应对措施要远比航天开发更为迫切。于是，我得出这样一个设想：如果 50 年后，NASA 能将此前在航天开发领域积累获取的技术用回地球本身，若它能够成为这样的组织，是不是就有机会从美国政府处重新赢回高额预算？

 现在 ⇌ 未来

比如，将从火星移民计划中积累的知识技术迁移到荒漠人居环境开发问题上。

比如，将从定居月球计划中的技术经验转化为定居南极洲的技术。

比如，用在失重空间下有关人体变化的知识推动人类在海洋中生活的可行性。

我希望有这样一个组织，它能将宇宙视为某种极端状态，并通过对这种极端状态进行复制，来模拟地球极端环境的地域开发。我将其命名为"Extreme Situation Experimental Laboratory（极端环境地域实验研究所）"，简称 XSXL。

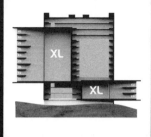

当我们实际探访位于洛杉矶的 NASA 喷气推进实验室（JPL）时，才明白研究人员每天都要往返于 XS（超小型）实验室与 XL（超大型）实验室之间。通过促使这两个场所极端临近，可以实现模拟的快速成型。在这样的假设下得出一个框架构想，即借助一个巨型箱子来连接 XS（超小型）实验室与 XL（超大型）实验室，然后再将这个巨型箱子嵌入一个更大的箱子中。

以他人为中心的设计
以自我为中心的设计

哈佛大学设计学院教会我的事

哈佛大学设计学院教会我的事，就是"个人构想力"与"基于未来的倒推力"。不将未来视作当下的延伸，而是从自我的角度表达对未来的愿景，再去将这个愿景擦亮。于是，当我们基于极端个性化的未来愿景进行倒推时，我们会问自己：当前这个世界需要什么？那就是设计在找寻的答案。如果我们能将这一认知重新纳入设计思维的语境，那么从他人的角度发现问题的设计思维可以称为"以他人为中心的设计"；相反，哈佛大学的设计思想或许可以称为"以自我为中心的设计"。

维弗雷多·帕累托

以问题命题为前提的思辨设计

以"基于个人构想力的未来倒推力"为教育核心，哈佛大学进入了这样一个时期，与此同时，一种新的设计思维诞生于英国伦敦——"Speculative Design（思辨设计）"。

尽管人们并不熟悉这个词，但"Speculative"一词在金融界通常被用来表示"投机"。我碰巧早在之前就知道这个词。詹姆斯·韦伯·扬（James Webb Young）于 1940 年撰写的《创意的生成》一书中，有一个章节这样引用了社会学家维弗雷多·帕累托（Vilfredo Federico Damaso Pareto）的理论：

帕累托认为，人类大致可分为两种类型："Speculateur（思辨者）"和"Rentier（依靠利率、红利等生活的人）"。

根据帕累托的说法，"Speculateur"这类人总是不断地思索着各种事物之间能否存在全新的组合。

SPECULATIVE
EVERYTHING

DESIGN, FICTION, AND SOCIAL DREAMING

ANTHONY DUNNE & FIONA RABY

麻省理工学院出版社

安东尼·邓恩、菲奥娜·雷比（著）

"思辨设计"这一概念最早源自安东尼·邓恩（Anthony Dunne）和菲奥娜·雷比（Fiona Raby）夫妇的著作《思辨设计》（*Speculative Everything*）。两人均毕业于英国皇家艺术学院（Royal College of Art），又称伦敦艺术学院。在这本书的开篇，他们对设计做出了如下定义：

When people think of design，most believe it is about problem solving. [...] There are other possibilities for design : one is to use design as a means of speculating how things could be - speculative design.

　　当人们想到"设计"时，多数人将其视为"解决问题"……然而，设计还意味着其他的可能性：其中之一就是将设计视作一种思辨，去思辨事物的无限可能性，即思辨设计。

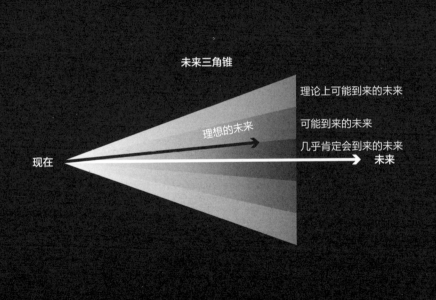

试想现在与未来之间的关系

邓恩和雷比夫妇的著作中向我们展示了一种称为"Future Cone（未来三角锥）"的图。

我们都下意识地认为，未来就如同一条设定好的轨迹，我们只能随波逐流。但是，这个图向我们展示了未来也许存在各种各样的可能性。

以水平轴为时间轴，左侧代表"现在"，右侧代表"未来"，垂直轴代表事件的"发生可能性"。在颜色深浅不一的等腰三角形上，以距离时间轴远近为顺序，由近及远依次为"Probable Future（几乎肯定会到来的未来）""Plausible Future（可能到来的未来）""Possible Future（理论上可能到来的未来）"

这意味着未来并非是一条既定的单轨，相反，它应该是一个具有一定范围的波谱。

未来 ≠ 会如何?
= 欲如何?

然后，书中传达了这样一个观点：设计师所应扮演的角色是在脑海中勾画关于未来的各种可能，从而构想出一个"Preferable（理想未来）"的情境。

　　我们不应该以"会发生什么"这样消极的态度迎接未来，而应该发挥个体的主观能动性，去构想我们"想要什么样的未来"。

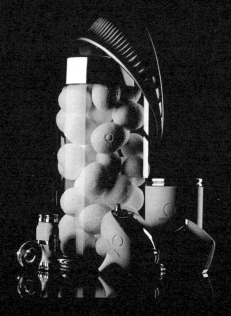

INDUSTRY CO-CREATION（工业制造）
https://industry-co-creation.com

案例 1：日本设计公司 Takram

日本创新设计公司 Takram，以东京和伦敦为中心活跃于世界各地，致力于消弭设计与工程间的隔阂，提供综合型解决方案。在这里一定要向大家介绍他们的一个艺术解决方案——《荒凉的未来世界中的水壶》。它可以称得上是思辨设计的代表作。

"设计水壶"，通常而言，人们会依照字面意思去考虑容纳水的容器。但是，Takram 公司的设计师们首先从根本上质疑设计容器这件事本身是否具有意义。因为我们先来假设，在遥远的未来，由于酸雨和水质污染等原因，饮用水的供给可能会大幅减少。那么，在此种极端环境下，如果试着最大限度减排已经摄入体内的水分，通过这种方式，人体是否将不再需要摄入多余的水分（水壶）。在得出这样结论的基础上，他们最终给出的解决方案是"Shenu"。这是一套人工器官，旨在达成体内水循环，避免人们产生口渴之感。

INDUSTRY CO-CREATION（工业制造）
https://industry-co-creation.com

在本书的第 3 章，我们以伊姆斯为例，强调设计用于解决问题。然而，Takram 公司的这个艺术提案中关于人工器官的构想，绝不是用于"解决现在的问题"。

　　人类目前对水的担忧并没有达到需要换植人工膀胱的程度。但是，以这种方式呈现"未来可能发生的情境"，将促使我们开始思考当下可以做什么。如二氧化碳的排放导致了酸雨，应加快措施进行减排，对加速水质污染的企业或工厂增加税收，进行海水淡化等。正是对未来将会发生的问题进行构想，继而引发了现今人类之间进行辩论，并最终开始采取行动。这正是思辨设计追求的目标。

虚构设计？

案例2：艺术家 Sputniko！

当代艺术家Sputniko！，她在就读英国皇家艺术学院（Royal College of Art，RCA）时期，以思辨艺术为思想根源，在完成硕士学位课程后，成为麻省理工学院（MIT）媒体实验室的助理教授。在她的倡导下，思辨设计这一理念得以在北美东海岸发扬光大。她主导的design fiction（设计幻象）实验室以"Future of Empathy"为主张，是一门围绕"共情未来"的设计课程，成为当时一个非比寻常的研讨会。而她也正是以"向世界展示前所未有的全新共情形式"这一理念作为自身艺术作品的创作核心。2010年，她的RCA毕业设计《生理期机器》，集中体现了震撼世界的思辨设计理念。

她在作品中展示的情境是"男性也可以体验女性生理期痛的未来"。

这部作品的设计就是通过在腰部穿戴一个腰带式装置，所产生的微弱电流可以向腹部传递类似生理期痛的钝痛，后槽能够流出 80mL 血液，相当于女性五天的平均月经量。

作品以视频的形式展开，向我们描述了这样一个故事：一个想成为女孩的男孩（TAKASHI），不满足于男扮女装，从而发明了一台"生理期机器"用来体验女性特有的生理现象。这个视频一经发布，一周内观影次数超过10 万人次。

这部作品与 Takram 公司的作品在创作理念上如出一辙，都不是基于"解决现在的问题"。但是，通过展示"男性也可以体验女性生理期痛"这一未来可能的情境，引发了当代人的讨论："人类已经进入了 21 世纪，为何生理期痛依然没有消失？""现今的性教育是否适宜？""为什么伟哥仅用了半年时间就获得了国家审批，而避孕药的审批却长达九年以上？""由男性主导制定性别政策真的没问题吗？"诸如此类以往未曾被思考的话题进入了我们的日常生活，并引发了下一步行动。

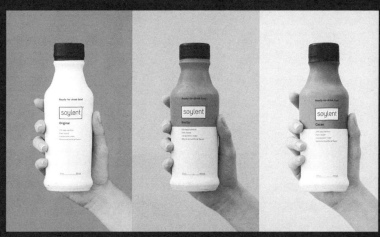

soylent（液体代餐）
https://soylent.com/

案例 3：代餐创业公司 Soylent

思辨设计是一种全新设计理念，它借助"设计"这种视觉吸引工具，从未来的视角出发进行前所未有的命题假设，从而促使人们当下立即采取行动。

如果说此前的两个例子仅仅局限于艺术作品的范围，那么基于未来的逆向思考也可应用于商业模式。

例如，主打"富含生存所必需的全营养元素、替代传统食物"概念，推出粉末状全营养液体代餐（也有能量棒类型的商品）的创业公司Soylent。

公司创始人兼软件工程师罗布·莱因哈特（Rob Rhinehart），原本与伙伴共同组建了一家创业公司，向发展中国家开展廉价 Wi-Fi 基础设施业务，由于资金短缺，陷入不得不节省每日餐费的状态。自此之后，他便撇下主业，开始正式探索"人类不依靠食物摄入依然能够生存的可能性"。通过阅读大量生物化学、医学书籍，他得出一个构想："购买价格便宜的营养保健品，这些营养保健品中富含各种人体每日所需的最低限度的营养元素，将它们放入搅拌机中制成（理论上的）全营养食物。"

"生存所需的不是食物，而是食物中富含的化学成分"，基于这样的设想，可以得出结论：人类并非一定要吃肉类和蔬菜等食物本身。

　　　　　　　　　　　　　　　　　创意进化论　未来设计探索

Soylent 迅速成为一个全球热门话题，并被冠以"SF Drinks（科幻饮品）""未来食物"等名，得到了大量媒体关注。甚至有一部纪录片专门记录了一名男子在 30 天内仅依靠 Soylent 代餐生存。

值得一提的是，罗布·莱因哈特最初提到"未来用餐将分为以维持身体健康为目的的强制型用餐和以品尝口味为目的的享受型用餐"，这一想法与科幻奇才星新一的微型小说如出一辙。

实际上，该产品也很难说是用于"解决现在问题"的产物。罗布·莱因哈特以一个极度"个体的问题"为契机，在脑海中勾勒了一个"个人想要实现的未来"，以此倒推设计出了一款商品。在这款商品中不存在机关算尽的逻辑思维或营销策略。

案例 4：创业公司 Spiber

Spiber 是一家创业公司，它成功研发出基于蜘蛛丝蛋白的人工合成蜘蛛丝蛋白及人工蜘蛛丝纤维等素材的量产技术。

这种纤维取代了原本由石油中提取的纤维，被称为纤维之星。它的出现源自一家企业的特有构想。而这家企业正是一家由非常个人化的"构想力"所驱动的企业。身为这家企业的生物技术专家，他们并没有将蜘蛛"视作"8 只脚的节肢动物，而是一个个制造坚韧纤维的微小工厂。

假设我们身在服装制造商或纤维制造商的新品开发部门，正在为即将推出的新品提供创意。我们可能采取的行动有：反复组织小组访谈获取客户意向，通过社交网络彻底研究当下最新的时尚潮流，又或者抱着温故知新的想法，回顾世界各地的历史服装、民族服装。但是，无论我们在营销或调研上花费多少时间，也绝不可能出现"蜘蛛丝"这样的关键词。

这样的构想只有当研究蜘蛛丝特性的专家涉足时尚业界，在考虑筛选种种可能性的过程中才得以诞生。

Spiber　https://spiber.jp

不以宰杀动物作为肉食来源！——"Shojinmeat"纯肉（人造肉）研发项目

👤 Shojinmeat　🏷 高科技产品

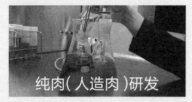

👥 会员数

53人

> **成为会员**
> 每月500日元起，成为会员　→

此项目是会员俱乐部制（定额缴费）。
以选定的金额每月缴费进行资助，每月征集的会费由基金会统一支配。

我们正致力于研发"纯肉（人造肉）"，仅凭肌肉细胞制成的真正肉质，既无须牧场，也无须宰杀动物。由再生医疗到太空农业，期待您与我们一同思考粮食的未来。

🔵 分享　👍 赞　🐦 Twitter　💬 LINE发送　☆ 收藏

不以宰杀动物作为肉食来源！——"Shojinmeat"纯肉（人造肉）研发项目
https://camp-fire.jp/projects/view/20537

案例 5：人造肉 Shojinmeat

　　"Shojinmeat 项目"是一个 2014 年成立的组织，它聚集了研究人员、生物黑客、学生、插画家，旨在通过实验室培养的肌肉细胞替代宰杀动物获取的肉食，实现"纯肉（人造肉）"商业化。2017 年年末，Comic Market 在东京国际会展中心（Tokyo Big Sight）举行，正因为当时在他们的展位前驻足，我才得知了这个组织的存在。当时正值由住野夜所著同名小说改编的动画电影《我想吃掉你的胰脏》成为热门话题，"Shojinmeat"的成员们非常认真地探讨了该部作品名称的现实可行性，这一幕给我留下了深刻的印象。从一个人身上采集部分细胞培养成胰脏然后吃掉，这样的结果就等同于吃掉"你的胰脏"。

　　虽然他们纯粹是出于学术上的好奇心来展开业务，但对于将杀死动物视作错误行为的宗教领域，或以保护动物为目的的素食主义者而言，人造肉有可能成为一种集肉的味道和口感于一体、极有价值的蛋白质来源，拥有巨大的事业发展潜力。

基于愿景构建组织

哈佛大学设计学院、麻省理工学院媒体实验室、皇家艺术学院、乌力波，以及众多案例中提到的各个组织，从它们的构想过程可以看出，受"个人构想力""基于未来的倒推力"有效驱动的组织架构都展现出一个共性：

根据"愿景"而非"专业知识"进行组织构建。

以大学实验室为例，当然要根据研究目标来划分组织。我自身的情况应该被划分到理工学部建筑系，此外，还有理学部生物系、文学部哲学系、音乐学部声乐系等系别。这是一种将各自专家汇聚于各自组织的架构方式。然而，这些组织之间很少相互交流。企业也是如此。销售部、市场部、事业部、公关部等，由专业人士汇聚成各自的组织。这就是根据"专业知识"构建的组织。

　　　　　　　　　　　创意进化论　未来设计探索

另一方面，请大家试着回忆乌力波一例。尽管他们正是因为"追求潜在文学"这一愿景走到一起，但组织成员（如小说家、数学家、音乐家）的专业知识却各有千秋。正由于这种不同，使得他们能够尊重彼此的专业领域，通过将对方的想法"杂糅"进自己的专业领域，诞生出飞跃式的创意（如将数学家的公式杂糅进书本章节中的雷蒙·格诺）。

我过去曾问过哈佛大学设计学院院长录取研究生的标准。他说，尽管我们是一所专注于建筑学的研究生院，但并没有积极录取本科是建筑专业的人；相反，录取在数学、音乐和哲学方面排名第一的人更有可能打破建筑固有的概念，从而引起新的化学反应。（顺便说一句，我能够幸运地成为研究生中的一员，是因为我被误认为是广告领域的专家……）

考试合格者的国别比例代表了国家实力？

在哈佛大学设计学院中，美国人的占比很少，这点有些出人意料。确切地说，在我就读的城市设计系中，大约一半学生来自中国（中途我曾多次有想去清华大学留学的想法），其余学生来自南美和欧洲。问题在于这样的比例并不总是与申请人的基数或成绩成正比。我的设想是，这与每个国家城市发展相关预算规模的排序有关。这是只有建筑研究生院才特有的现象，许多指导教授都拥有自己的设计事务所，并在全球开展业务。是的，教授们目前主要的业务集中在中国。换句话说，他们希望能在考试合格者中觅得某些"部下"，从而代替他们使用当地语言展开调研。可以说，通过考试的研究生，他们的国别比例就是各国国家实力的比例。

第 5 章

0 → 1 的实践

Chapter 5

0 → 1 Practice

A
TECHNIQUE
FOR
PRODUCING
IDEAS

ジェームス・W・ヤング

アイデア
のつくり方

James Webb Young

今井茂雄———訳
竹内 均———解説

阪急コミュニケーションズ

《创意的生成》

CCC Media House出版社

詹姆斯·韦伯·扬（著）

创意与思维过程

那么，究竟什么样的思维过程可以使人们利用"个人构想力"或"基于未来的倒推力"产生创意呢？詹姆斯·韦伯·扬（James Webb Young）在《创意的生成》一书中做了如下表述：

创意无非就是现有元素的全新组合。

确实，我们通过各种书籍和文章对这一观点略有了解。但是，怎样对现有元素进行组合，詹姆斯·韦伯·扬实际在书中并未涉及这最重要的一点。在本章中，我们将抽象化地提取前文提到的解决方案的"诞生瞬间"。

在第 3 章中，我们将 iPhone 的改进过程视为设计思维的一个很好的例子，但是实际上，2007 年第一款 iPhone 的诞生过程并不源自设计思维。

想象一下，日本自身是翻盖手机全盛时期的制造商，并处于手机终端研发部门。当看到成熟的产品摆在眼前时，所能改进的就是向杰出的设计师询问外观，或是使翻盖手机折叠后还能够在表面显示屏上阅读邮件，又或是提高来电铃声的音质。改进措施应该非常有限。

通常，此种情况正是设计思维登场之时。

观察市面上翻盖手机用户的行为，组织小组访谈以探求用户的内在需求。但是，无论将以上步骤重复多少次，都不会出现如下这般天才级的反馈："全屏返回主页时感觉只需一个简单的按钮就足够了。此外，还想要一款私人定制型手机，可以创建应用程序在线平台，使用户能够自行下载喜爱的应用程序和音乐。"

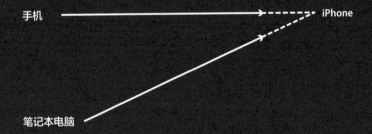

手机 → iPhone

笔记本电脑

iPhone 的诞生经过恐怕是众所周知的逸闻。但智能手机不是翻盖手机概念的外延，它源自缩小笔记本电脑这一创意。在"创新手机"的愿景下，手机团队成员通过引入笔记本电脑专家，尝试将硬盘这一个人计算机（PC）领域中公认的技术应用到手机领域中，"构想出"前所未有的手机操作系统。换言之，这是在手机未来延长线与笔记本电脑未来延长线的交点处诞生的构想。如果我们把具有相同专业知识的组织视作一个整体、一个大一点的"个人"，那么可以说这是一部基于"个人构想力"创造出的设备。

现在，再让我们将目光转向建筑世界。

美国建筑界最后的巨匠弗兰克·盖里，迄今仍凭借西班牙的毕尔巴鄂古根海姆美术馆（Museo Guggenheim Bilbao）及洛杉矶的沃特·迪士尼音乐厅两个作品享有天才的美誉。但其实他早以"超现实主义建筑师"的身份在开展工作了。个中理由在他的作品上一望便知。像纸巾一般柔软弯曲的金属板建筑架构，在当时被视作无法建造，他一边很不情愿地用相对平庸的建筑设计苦苦支撑，一边只采用模型和设计图传达他那伟大设计的愿景。但是，以某个时间点为界，他的想法竟在接连地变为现实。

思辨思维的构想过程单靠一己之力基本上很难实现。不同专业知识的碰撞、杂糅是极为必要的。

那么，弗兰克·盖里究竟是与哪些专家协同合作的呢？调查表明，在当时与他频繁互动的专家中，船舶工程师和航天动力学工程师占据大多数。确实，飞机和轮船需要通过组合具有不同曲率的金属板来绘制较大的曲面。船舶工程师和航天动力学工程师们司空见惯的施工方法，从盖里的角度来看，一定已经被"构想"成了能够塑造其愿景的理想施工建造技术。与 iPhone 的例子一样，这可以说是在建筑的未来延长线与造船的未来延长线上找寻到了突破的线索。

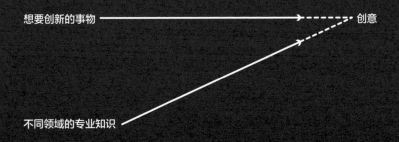

想要创新的事物　　　　　　　　　　　　创意

不同领域的专业知识

从以上两个事例中可以看出，创意的过程是由多个人一同参与的过程。于是可以得出结论，将我们"想要创新的事物"和与该事物元素没有任何关系的"不同领域的专业知识"加以结合，就能够诞生出意想不到的飞跃式创意。

此时需要注意的是，并不是仅仅召集来自不同领域的专家进行研讨就万事俱备了。被称为"不同领域的专家"，首先要提炼自己的知识储备，并向大家进行讲解。以论文做比喻的话，这相当于论文最初的概要部分。听取讲解的一方，即"想要创新事物"的团队成员在了解这些知识后，将其杂糅进自己的专业领域，开始埋头潜心"构想"。反之亦然。

也就是说，这个过程虽然有多个人参与，但最终仍然要回到个人作业。创意这种东西不会同时出现在多个人的脑海中，到头来，终究是有一个人自己茅塞顿开，萌生出奇思妙想。

ものづくりのイノベーション

横井軍平 著

決定版 ゲームの神様
横井軍平のことば

「枯れた技術の
水平思考」とは何か？

この人がいなければ
日本はもっとつまらない国
だったでしょう。

塚田正晃
（株）アクスト
代表取締役

「ゲームの世界では、
りんごが赤であろうが
青であろうが
関係無いんですよ。
それはりんごの絵を描けば
殆どの人が赤に感じてくれる
わけですから」横井軍平『まさよりより』

猪子寿之
チームラボ(株)
代表取締役

伝説の任天堂開発者
本人によって
語られた開発哲学
「枯れた技術の水平思考」が
ついに、全貌を顕す

P-Vine BOOks
SPACE SHOWER NETWORKS INC.

《基于淘汰技术进行发散思维》
SPACE SHOWER NETWORKS INC.
横井军平（著），草彅洋平、影山裕树（编选）

基于淘汰技术进行发散思维

　　在梳理这一思维方式时，我发现了一个完美的案例，同时也是一本践行这一思想的著作，在此我想介绍给大家。这就是任天堂游戏教父、工程师横井军平的著作《基于淘汰技术进行发散思维》（本书标题通俗易懂且极具说服力，以至于我无须再多做解释）。淘汰技术是指已经在某个产业中广泛使用，积累了扎实的技术技巧，其优缺点也非常明了的技术。这本书的核心便是将这种淘汰技术用于其他用途，进而转用于不同产业，由此诞生一个协同作用极高的组合。

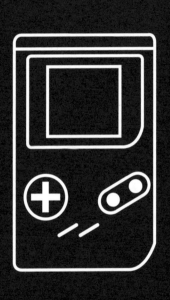

例如，试想一下昔日的黑白计算器。20 世纪 80 年代后期，用于计算器上的液晶已经进入了成本极低的研发阶段，是一项成熟的技术，但除了用于计算器外，没有其他主要用途。另一方面，在游戏行业中，Game Gear、ATARI Lynx 等其他公司的掌上游戏机，正试图通过使用彩色液晶以压倒性的表现力来力求与众不同。

　　这时，横井军平的基于淘汰技术进行发散思维有了用武之地。他大胆地将用在计算器上的黑白液晶用作掌上游戏机的屏幕。由于这种黑白液晶非常节能，因而诞生了一款可以随身携带并能在任何地方随时开始游戏的掌上游戏机。这就是 Game Boy。它一炮而红，累计销量达 1 亿台。横井军平将"游戏机"视作"想要创新的事物"，通过借助计算器的液晶屏这一"不同领域的专业知识"，成功启发了自身的"构想"。

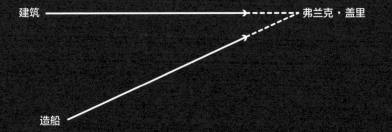

普遍认为基于淘汰技术进行发散思维的可取之处是，如果没有"不同领域的专业知识"的注入，就不会诞生意想不到的创意。其实与这一点相比，更大的优势体现在成本方面。产品研发几乎无须投入成本，因为本该研发的技术早已经在某个产业中完成了全部研发。以盖里的建筑为例，极端地说，只要将造船工程师带到施工现场，状况就极有可能为之一变。除此之外，几乎无须负担额外的成本。

　　我认为创新过程中遇到的第一个瓶颈，就是面对连成功与否都是未知数的事业所展开的研发投入。但若基于淘汰技术进行发散思维则不存在这个问题。更进一步说，既然我们已经知晓这项成熟技术的缺点，那么在风险管理方面自然就更加容易。

激情

基于"激情"展开构想

到目前为止，我们提到从 0 到 1 的创意过程关键是要在多个人参与的前提下实现个人"构想"。为什么把多个人参与作为前提条件，是因为只有将自己不了解的不同领域的专业知识杂糅到自己的专业领域，才能诞生"构想式创意"。

如果我们硬是要靠一己之力强行完成这一创意过程，应该如何做呢？此种情况下，我践行的方法是将自己一分为二，进行互动。

例如，假设我们涉足教育产业，并想要创新"现有的升学考试"。这时，要将自己视作一个与教育毫无关系的个体，我们只是对"如何饱含激情"这一相关知识比较了解的个体。又如，如果你的大学专业是 DNA 的双螺旋结构，那么就把自己假想成以前是一名家电工程师，然后将知识予以整合。

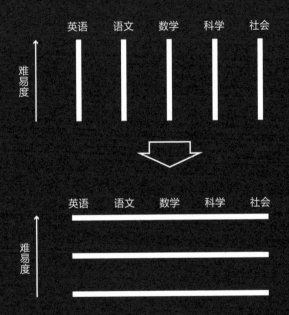

假设将"动漫"作为自己的兴趣点，对此充满激情，那么让我们尝试着把它与"教育"进行结合。

现有的应试教育基本是根据英语、语文、数学、科学、社会等科目对教师或教材进行分科，呈现出"垂直划分"的构造。另一方面，让我们试着回想一下动漫的制作过程，它分为负责绘制整个故事背景的动画背景师、画草稿的主笔、描线的漫画助理、配音演员等。从中我们能够看到，动漫的制作不是根据每个场景进行垂直划分，而是根据影像的每个物理层面进行水平划分。

在明白这一原理的基础上将自己的人格进行切换。

假设通晓"动漫的制作过程是水平划分"这一专业知识的是别人，而非自己。而"想要创新应试教育的自己"正是借助这一专业知识，与自己的领域杂糅，进行构想。于是，可能会得出这样的设想：应试教育能否不依赖教学科目，而是根据从"入门"到"发展"的每个阶段进行划分，并成立教授对应学习方法的水平划分型补习班，这样做能否行得通呢？

实际上，如果我们试着回想应试教育的学习过程就会发现，每个科目一定会有入门参考书、中级问题集，最后还会有报考志愿学校的以往问题集。可以说每一个学科的情况都是如此。但印象中我们却没有见过那种可以分别对应每个阶段教授学生如何高效学习的水平划分型补习班。如果只着眼于应试教育领域进行构想，是无法产生出这样的创意的；同样，如果只局限于动漫的制作过程，这样的创意也无法突破至应试教育领域。

　　强行切换自己的人格，并在自身内部进行"构想"，通过这种方式能够催生跳跃式、发散式的创意。可能已经有人意识到一点，那就是两个相互结合的元素彼此之间跨度越大，创意的发散性就越高。所以，在"想要创新的事物"和"抱有激情的事物"之间，我们应该谨慎地、有意识地选择跨度较大的元素。

顺便说一下，为什么我要特意选用"激情"一词进行表述。这是因为如果是我们感兴趣的事物，我们自然会对此有深刻的了解，今后自主输入的可能性也就更高。

　　在多个人共同参与创想的情况下，团体中若能有来自不同专业领域的专家，自然是再好不过；但一个人单独进行创想时，多数人自身并没有什么值得一提的专业背景。因此，以"抱有激情的事物"为中心展开，尽管我们不是该领域的专家，但能够为我们继续提高该领域的知识储备提供上升空间。

锻炼

"构想力"训练

我们知道了针对"想要创新的事物"，需要将"不同领域的专业知识"或"抱有激情的事物"加以结合。那么，在我们接触不同领域的事物时，如何做才能催生凭一己之力想不到的"构想"呢？这需要通过日复一日的训练，养成构想的习惯。

下面，我将向大家介绍一些我平日里常用的思维训练法。

Roleplaying

角色扮演法

练习 1：角色扮演法

你是否知道几年前网上流行的一个视频《Nail Clipper Air》？这个视频的拍摄手法与苹果公司的 MacBook Air 广告如出一辙：无处不在的普通银色指甲钳，设计师和工程师出现在有白色背景墙的抽象空间中，各自讲述着产品研发背景，此时画面切回指甲钳的 CG，不露痕迹地介绍了诸如尺寸、重量这些枯燥无味的产品信息。如果你曾经看过苹果产品的广告，一眼就能看出这是一段通过对其戏仿，从而引人发笑的视频。该视频的制作者只是将其视作某个"人尽皆知的段子"而制作的，但这一创意过程却非常奏效。

这也就是说，我们需要在脑海中进行角色扮演："如果是那个人的话会想出什么样的主意？"

例如，我们决定制作一段关于面包的广告。首先要从商品卖点的调研阶段做起，随即发现内馅的甜度与面团的松软是这款商品的特征。然后，提出一个能够最大限度突显、强调这些特征的广告创意。沿着这样的思路走向，大体上也就诞生了一个与他人无二、平平无奇的想法。毋庸置疑，我们想要传达的信息点与他人是相同的。正因如此，为了制作出使人印象深刻的画面，我们需要暂时将目光聚焦到面包之外的事物上。那么，在这样的前提下，我们尝试进行具体的角色扮演。例如，假设"优衣库来拍摄面包广告会怎么做呢？"看看接下来会发生什么。不同国籍的年轻人各自身着不同颜色的彩色短裤，伴着轻快的背景音乐，单手拿着面包走下白色的楼梯。你能想象这样一幅景象吗？这是一个跳出以面包为中心的思维框架而诞生的创意。

实际上，建筑师也整日都在进行角色扮演。

当建筑师首次访问要设计的场地时，下意识地就会开始调动出这般具体的假想："勒·柯布西耶（Le Corbusier）会如何利用这个斜坡？""如果换做安藤忠雄会使用哪种材料？""若是弗兰克·劳埃德·赖特（Frank Lloyd Wright）会如何设计采光？"可以说，这样的假想越多，越能称得上是优秀的建筑师。并且，为了提高这种假想性角色扮演的准确度，必须在相当程度上了解、熟悉各个建筑大师的设计习惯和设计思维。学习设计极端地讲就是要努力增加这种调动量（案例研究），知识储备就是一切。

这种角色扮演法并不只局限于创意相关的工作领域。

它也同样适用于制定企业经营战略。例如，试想自己公司的老板换成了优衣库公司总裁柳井正，那么他会推出什么样的经营方针呢？就这样拼命地进行代入式思考，必然会得到一个跳出公司资产和资源框架的全新选项。即使是在这样的例子中，我们也需要十分了解全球管理者的决策案例及经营方针，将这样的知识抽象化存储在自己的脑中。在渐渐习惯了这种"沉浸式角色扮演"后，最终将习得自主切换人格的思维方式。

Factorization

因式分解法

练习 2：因式分解法

与团队合作开展设计是哈佛大学设计学院经常组织的课题。在此，你将与背景完全不同的团队成员共同进行创意构想，但是在开始构想之前，首先要拿出各自的笔记互相展示，由此展开讨论：迄今为止都做了哪些研究，哪些是自己能力范围内的，在哪里遇到了困难等。筛选出构成自己的元素并互相展示，通过这种方式以达到在项目开始阶段就能够彻底深入地考虑哪些元素组合在一起能够产生协同作用。

我最近意识到，这一过程实际上与解谜的思维过程完全一致。

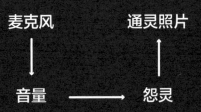

我以前看过一位喜剧演员现场表演即兴解谜。当观众给出这样一个谜面——"麦克风"，他能在不到1秒的时间内猜出谜底，并同时面向观众高喊一声"猜出来了"。

"谜面麦克风，谜底通灵照片（心灵写真）。因为心代表怨灵，而'怨灵'的谐音即'音量'。"这样一番解释赢得了满堂喝彩。（译者注：在日语中"怨灵"一词与"音量"一词的发音相同，属同音异义词。）

在得出答案前他的大脑是如何活动的，让我们一窥究竟。首先，在最初0.3秒左右的时间内，要在脑海中浮现出"麦克风的关联词"——音量、现场、音乐会、扩散、演讲等，诸如此类。然后，在这些词中选定一个词，找出该词的同音异义词。比如，他选择了"音量"一词，并想出了它的同音异义词"怨灵"。最后再在脑海中搜索"怨灵的关联词"，在想到"通灵照片"一词的瞬间，就脱口而出"猜出来了"。

这一思维过程中，至关重要的一步就是最开始联想出"麦克风的关联词"的阶段。在这个阶段，如果能瞬间想到几个关联词，那么就能一下子缩短找到同音异义词的时间。这背后的原理与哈佛大学设计学院或麻省理工学院的项目课题完全相同：能够多大限度地对自己的研究对象进行细分，并找出其与不同领域的关键词之间的关联性，是一项必备技能。因此，建议大家平日里有意识地培养对一切事物进行因式分解的习惯。

伞面＝変数

伞骨＝常数

伞柄＝常数

例如，提出一个关于新型雨伞的创想。

一开始就直奔雨伞的主题展开设想，很快就会束手无策，因为根本无从下手。即使产生了几个想法，也会感觉没有挖掘出所有的可能性，到最后总感觉哪里不对，意难平。

在此种情况下，尝试进行因式分解。将雨伞分解为三部分：用手握住的"伞柄"部分、铁制的"伞骨"部分以及防雨的"伞面"部分。然后，在这三个变量中固定两个为常数，仅剩下一个作为因数进行移位。

起初，假设"伞柄"和"伞骨"为常数，只将"伞面"进行移位。通常，伞面采用防雨材料制成，那我们就大胆设想，视其为"吸水材料"如何。于是，我们有可能设计出这样一种雨伞：它作为遮阳伞，在沙漠中行走时使用，随着行进步数的增加，它能够吸收空气中仅有的少量水分并生成饮用水。

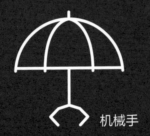

机械手

这次，试着将"伞柄"和"伞面"作为常数，只将"伞骨"移位。如果将铁制伞骨换成较硬的硅制伞骨会如何呢？也许贴合度会略显不足，但却有可能诞生一款在强风天气下也不会折断的雨伞。最后，仅将"伞柄"作为变量移位。如果将手柄部分换成大号的机械手，并且能够恰好夹住肩膀，就可以设计出一款解放双手的雨伞了。若是在手柄上安装无人机，也许可以发明出一款追着自己飞的雨伞。

使用这种技巧进行创意开发时，关键是要搞清楚将目标对象的构成元素抽象到何种程度才得以实现因式分解。如果将目标对象的构成元素细化成螺钉、螺母等过于细小的零部件，那么因数的量将变得过于庞大。说到底无非是将该目标对象的大致功能作为参考因数进行分解。我称其为"物理型因式分解"。

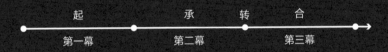

起　　　　　　　　　承　　　转　　　　合

第一幕　　　　　　　第二幕　　　　　　　第三幕

为什么称为"物理型"？是因为相对地，我们也可以根据"时间"对目标对象进行因式分解。

　　如果读者中有人对戏剧或电影有较深的了解，可能听说过经典故事基本上都是三段式结构。在日本，有时会将第二幕和第三幕的转换瞬间称为"转"，依据起、承、转、合四要素对故事进行因式分解。平日里，若是将所有的故事依据起、承、转、合进行因式分解，那么仅凭一处微小的移位就能产生许多创意。

例如，我们来创作这样一个故事。它讲述的是天空突然啪地一下变得光彩耀眼，在这片绚烂夺目的光芒中，全世界的人都丢失了记忆。有一个男子，因为刚好留在房间里，幸运地保留了记忆，开启了奇妙的一天。让我们自己以起、承、转、合的方式对这个故事进行因式分解。如果删除故事中"起"的部分（"天空发光时"），那它就变成了《世界奇妙物语》。（译者注：《世界奇妙物语》是日本的一部涵盖诸多元素的电视巨作，讲述了一系列精彩、悬疑、奇幻的故事。）也就是说，没缘由的，除了我以外的所有人都失去了记忆，故事由此展开。

　　依据时间进行因式分解后，也可以进行删除操作，以代替移位操作。

合　起　合　转　承　起　承　转　合　起　承　起　合

第三幕　第一幕　第三幕　第二幕　第一幕　第二幕　第三幕　第一幕　第二幕　第一幕　第三幕

再来看看另一种可能。假设我们将自己创作的故事进行因式分解，在此基础上，又进一步强行细分为多个章节，然后对其随机排序。昆汀·塔伦蒂诺（Quentin Tarantino）的电影《低俗小说》就是这样诞生的。

当逐渐习惯了这种时间型因式分解，那么我们就能够在脑海中瞬间联想到与因式分解结果相近的事物。这是因为这个世界上每一次与时间有关的体验都可以沿着时间序列进行因式分解。以音乐为例，分为前奏、主歌旋律、副歌旋律、高潮、尾声；以建筑为例，分为入口通道、入口、房间、房间、房间、出口等。在这些因数中，只需将变量范围缩小到一个，并对其进行移位（删除、补足、替换），就能够拥有不计其数的创意。

Where
is
Waldo?

寻找威利法

练习 3：寻找威利法

以前，我在广告公司就职时，曾负责过某品牌的家电广告。一天，关于这个广告的内部企划会议将在几个小时后召开，但我仍然没有什么灵感。带着焦急的情绪，我乘上了电车赶往公司。不知怎的，电车里那些女高中生们以及上班族们的对话，从我的角度听上去竟都变成了家电广告的广告语。当我们在找寻与某件事物有关的灵感时，所见所闻皆能成为灵感的来源，我称这种状态为"威利在哪里"。

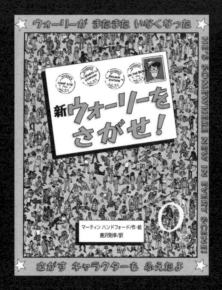

FROEBEL-KAN CO., LTD

马丁·汉德福特（Martin Handford）（著）

《威利在哪里》一书中的插画，若是没有附加的任务，只能算作一种流行艺术，但多亏了"寻找威利"这个任务，使得大脑能够从复杂的插画中自行找出绅士威利。换言之，在即将对大脑输入大量信息之前，若对其交代特定的任务，那么大脑会自动从所有输入的信息中仅提取与任务有关的信息。就如同大脑为我们"构想"出了完成任务的辅助要素。

材料（4 人份）

米	300g
水	360mL
寿司醋	3 大匙
寿司海苔	4 片
三文鱼	100g
牛油果	1 个
黄瓜	1 根
蟹肉棒	6 根
蛋黄酱	适量

· 何不试着制作一个建筑配方？

· 能否组建一个建筑交流社区？

· 什么是建筑中的主菜和配菜？

· 建筑能否也像烹饪一样推出套餐？

· 建筑中哪些方面能够发挥调料一般的作用？

烹饪的物理型因式分解

例如，在学生时代，有一次我拿起了一本烹饪食谱开始阅读，并下定决心一定要"从中学到建筑相关知识"。然后，一个又一个意想不到的自问自答开始在我脑海中层出不穷。烹饪明明有食谱可遵循，建筑作业却只能凭借设计图。为什么不试着制作一个建筑配方呢？如果能将建筑配方化，那岂不是能够组建一个建筑交流社区了吗？来自世界各地的人们可以将自己当地的建筑配方共享到网络平台，于是某个人看到了一个关于非洲民宅的建筑方法，并通过将配方中的土换成混凝土来建造自己的房屋。就如同家乡菜的食谱一样，将本土建筑的施工方法可视化。又或者建筑能否也像烹饪一样推出套餐？按一定顺序遍历处于不同位置的建筑，这将是一种附加了新价值的体验。什么是建筑中的主菜和配菜？什么又是调料呢？乍看之下与建筑毫不相关的烹饪食谱，竟启发我从中发现了一个又一个全新的建筑理念。

1. 将三文鱼和牛油果切片，宽 1 厘米左右，将黄瓜纵向切成 6 等分长条。

2. 煮好米饭，倒入寿司醋搅拌均匀。取一片海苔铺在寿司帘上，然后在海苔上均匀铺上一层醋饭，依次将填料摆放整齐，轻轻卷起。

3. 在卷好的寿司上放上切好的牛油果。

· 烹饪的一道道工序不正对应电影中的一个个场景吗？

· 在这样的前提下，烹饪食材就是电影中的角色？

· 选定某道菜肴，可以依据其烹饪顺序制作一部电影吗？

烹饪的时间型因式分解

数日后，我再次拿起同一本食谱开始阅读，这次我决定要"从中学到电影相关知识"。这次我特别留心食谱中的烹饪"顺序"。首先对主要食材进行调味，然后逐渐转移到用火加工这道工序，再添加配菜，最后所有的食材汇聚成一整盘菜肴。这时我意识到，如果将每种食材都视为"角色"，实际上这与电影的场景结构不是几近相同吗？

以这样的场景为例，某一天在主人公身上发生了某件事，恋人、朋友、敌人轮番登场，最后全员共同克服了巨大的困难，迎来尾声。如果上文提到的构想可行，那么能否制作出一部场景顺序与俄罗斯施特罗加诺夫牛肉饭烹饪顺序一致的电影呢。反之，能否将黑泽明执导的电影《生之欲》中的场景顺序抽象出来，用作菜肴的烹饪顺序？我知道这有些生搬硬套，但是在相距甚远的事物间强行找寻关联性，在这样的过程中，有时能够想到凭自己的过往经验无法想到的创意。

任务

我就这样一次又一次地带着不同的目的读同一本书。这样一来，事物的类别属性及相互的边界就渐渐消失了，你会感觉到一切事物都能与自己感兴趣的领域融会贯通。进入这样的状态后，不仅能够进行 24 小时、365 天不间断的知识输入，而且"构想"的速度和创造力也将得到飞跃式提升。

Roots
Tracking

追根溯源法

练习 4：追根溯源法

"角色扮演法""因式分解法""寻找威利法"，通过重复进行这三项训练，可以练就对两个不同关键词之间的关联技巧和习惯。但是，对于那些好奇心很重的人，我想分享一个可以提高关联技巧的捷径。

这是一种对事物进行追根溯源的训练。

旅馆

几年前，我在构思一所医院建筑设计时，一鼓作气，彻底调查了"HOSPITAL（医院）"一词的词源。于是发现了诸如"HOSPITALITY（好客、款待）""HOSPICE（旅客招待所）""HOSTEL（旅社）"这样的同义词，最终明白原来它与"HOTEL（旅馆）"一词同源。这样一来，就能够很容易地联想到，过去曾有这样一种场所，因长途跋涉而腿部受伤的旅行者可以在此得到治疗及留宿。将这个场所的"治疗"功能放大即成为医院，将其"留宿"功能放大即成为旅馆。因此，尽管设计的是医院，但我还是对酒店建筑也进行了一番研究，并最终提议建造一所酒店式医院，拥有酒店式的公共空间和私人病房。最初，客户对这样的设计感到一头雾水，但当我对"医院"一词的词源进行解释后，客户对我的设计方案深表认同。

医院

我们人类倾向于为这个广阔世界中原本存在的事物赋予名字。但是，实际上，正是这种赋予名字的行为拓宽了世界。例如，有个别民族不对"狼"和"狗"进行区分，一概称其为"狼"。当狼和狗混成一群出现在人们眼前时，他们眼中似乎只看到一种动物，而我们看到了两种。那么，我们的信息量就是他们的两倍。又如，某些民族没有"死亡"的概念，而只有"长时间睡眠"与"短时间睡眠"的区别。

世界的大小取决于词汇量的多少。反言之，这个过于宏大的世界如果回到语言分类以前，包罗万象的事物极有可能是同根同源的。"Original"是"Origin"的形容词。平日里养成对词汇及事物追根溯源的习惯，通过这种方式，有时能够将没有共通点的两件事物建立起关联。

COLUMN 5

未来扎根现在，现在孕育未来

或许我们对这样的说法早有耳闻。早在数十年前，智能手机或是类似 YouTube 的视频网站就在星新一的小说中登场了，星新一就像一位先知。又或是手冢治虫早就在他的未来城市漫画中描绘了时下最前沿的悬浮交通工具。他们到底是如何预测出未来的？实际上，他们并非先知，他们纯粹是以非常个人化的视角描绘了他们所憧憬的未来。而深受其作品影响的一代，在长大成人、步入社会后，以工程师的身份将这份愿景塑造成现实。仅此而已。

我有两本定期反复翻阅的书，一本是《哆啦 A 梦最新秘密道具大全》，另一本是《超发明》，它的作者真锅博作为星新一小说的插画家为人熟识。当然，我小时候就很喜欢它们，但是现在读起来，每一个创意看起来都像是能够真正改变世界的创业理念。未来并非现在的延伸。首先描绘出个人化的未来，然后为之努力，未来扎根现在，现在孕育未来。

第 6 章
社会实践

Chapter 6
Social deployment

0→1——→10

三个圆的交点

在第 4 章中我们提及了"0 → 1"的可能性，即通过探寻"想要创新的事物"与"不同领域的专业知识""抱有激情的事物"的未来延长线交点，产生突破自己经验和知识框架的创意。

但是，我们的目标不是"1"。借助逆向思维或思辨设计，绞尽脑汁得出的"1"，必须再通过设计思维反复打磨，最终通过社会实践，以实现"10"的创新。

因此，必须考虑社会实践与源自个人构想的"极端个人化的未来愿景"之间的切入点。

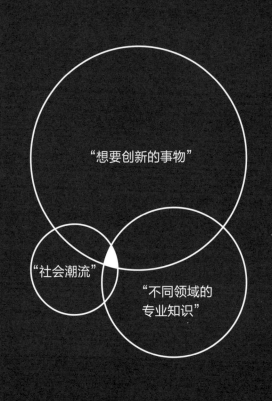

让我们再次回到 iPhone 的示例。

"手机"与"笔记本电脑"的未来交点确实诞生了一个名为 iPhone 的"终端"创意。但是，仅仅作为终端的 iPhone 还称不上是当今社会的基础设施。iPod 的热销确保了 iTunes 的成功，而后 App Store 应用程序平台开始出现，iPhone 得以在全球范围普及。iPhone 的成功归功于它能够顺应"共享文件""发布音乐""共享视频"这样的社会潮流。

如果对此进行抽象概括，可以绘制出这样的维恩图（集合草图）：

按优先级顺序设置圆圈大小。首先应把赌上全部也"想要创新的事物"定义为最高级；然后将其与"不同领域的专业知识"或"抱有激情的事物"相交，在重合的部分中构想创意；最后，再将包含时下、场所、目标等内容的"社会潮流"考虑进去。这样一来，既能催生出一个源自个人构想的产品创意壁垒，同时又能创造出一个社会推广度很高的新型业务。

创新观念的再次因式分解

"上帝不会提前告知，我们前行的方向是否正确。"

这是爱因斯坦的名言。确实，迄今为止，我们在事前并无法预知那些改变世界的创新观念能否真的会带来革新。试图创造出前所未有的事物，大多数人都会对此存疑；相反，人人交口称赞的创意反而不去实施比较好。这是因为人们通常较易接受能够预见结果的想法，而这样的想法一定有人先下手，早已领先一步了。

若是我们试图践行一个只有自己相信、其他人任谁也不赞同的商业创想，那么仅凭自己的资金创立一个小型初创公司，将是一个不错的选择。但是，如果考虑从他人那里筹集资金，或是在大型企业内践行你的创想，则不得不面临着某些需要说服他人的情况。此种情况下，若是以"个人想要实现的未来愿景"作为理由，当然分文都筹集不到。因此，此时就需要"狐假虎威"，借助现有的、已经成功的商业模式。

　　如果你已经熟悉了第4章中介绍的物理型因式分解和时间型因式分解，那么就可以将它们应用到服务或商业模式中。常见的价值链分析图和使用各种统计图形的商业模式图解，正是上述内容的体现。

首先，试着对自己的商业创想进行因式分解。接下来，寻找与其因式结构最接近的现有商业模式（最好是成功的商业模式），联立两种模式并进行调整，使它们在仅移动一个元素的情况下，建立起关联性。随后，以现有的成功商业模式作为开篇向投资者、上司或客户做一个简报。在对方对你阐述的内容完全理解并不再存疑时，将现有的商业模式进行因式分解，在数个因数中仅更改一个元素，使其呈现出（看起来像）你的创想。这样一来，由于刚刚听到的现有的成功商业模式还残存在脑海中，就使得看似不可思议、不同寻常的创想听上去倒也不错。

创业从小本起步

一边在脑海中勾画先前提及的维恩图，一边进行最初的创意构想，此时，与"想要创新的事物"这个圆重叠的其他两个圆可能存在无数的可能性，具体取决于团队成员的背景。在某些情况下，借助团队可能会构想出许多创想。

那么，在诸多创想中，我们应该集中在哪个想法上继续向前推进呢？首先，应以创想者自己充满激情的主题作为大前提，允许以自我为中心。创业初期的艰辛不可小觑，如果一味指望他人去发现问题，那么将难以度过这段最困难的时期。

其次，低成本、易于试做的样品尤为重要。由于尽快找出个人愿景与社会实践的切入点十分必要，所以应该先着眼于低成本，能够快速试水，并且易于从同行中获取反馈。

不论我们选择了何种低成本启动的创想，都是一笔不小的花费。若是换作大型企业，即使花费再小，从申请到批准，被数不清的流程吞噬，等到这个想法得以付诸实践时，社会潮流可能已经改变。

因此，公司内部要设立一个特殊分区：一个可以极大限度地简化批准流程，根据现实情况进行判断，自行决定预算分配的业务创建部门。例如，Mercari 公司成立了一个名为 mercari R4D 的研发组织，旨在加快研发和社会实践。同时，邀请外部艺术家和专家共同开展未来项目。例如，电通公司早年就已经成立了一个名为电通团队 B 的组织。这是一个表面（A 面）为电通员工，实际上是个人化（B 面）沙龙一样的组织，成员们从事着一流技术和个人活动（小说家、全球 DJ、建筑师、社会科学家等）。它可能是现代版的乌力波。他们在彼此之间分享各自专业知识的同时，交织进行讨论，以探索潜在的革新。

倒推 /
思辨设计

设计思维 /
PDCA 理论

0 1 10

（假说创立） （假说验证）

发散性思维导图

笔者将本书冠以《创意进化论　未来设计探索》之名，虽然有些夸大其词，但绝无否定设计思维之意。相反，于日常生活中坚持践行设计思维的笔者最为清楚，若能将设计思维与本书介绍的其他发散性思维方法结合使用，就能够将思维变成强有力的武器。

因此，在本书结尾，笔者再一次对发散性思维方法进行梳理。首先要明确，设计思维是以试做样品为核心的改进工具。它作为"假说验证"的工具，作用在于将思维阶段从 1 提高到 10。那么从 0 到 1 的"假说创立"思维阶段，我们应该怎样做呢？为此，向读者们介绍了哈佛大学设计学院的前沿思想——"基于个人构想，源自未来的倒推力"，以及英国皇家艺术学院和麻省理工学院媒体实验室的思辨设计学说。只要能够将这些思维方法准确地应用于对应的思维阶段，就能产生惊人的效果。基于个人主观确立课题，以客观的视角进行改进。笔者相信，若能将这样的思维导图牢记于心，必定能在思考的各个阶段提高创新的可能性。

后记

　　1917 年，马塞尔·杜尚（Marcel Duchamp）将一个廉价的现成品小便器命名为"泉"，除此之外并没有做任何复杂的改动，但这一行为在日后为小便器带来了极高的附加价值。由此，艺术世界从"技巧"赋予价值向"个人构想"赋予价值转变。一个多世纪后的今天，在商业世界中，源于"个人构想"的愿景驱动型企业正在对世界进行重大变革。

　　我本人目前成立了一家公司，经营面向外国人的胶囊旅馆业务。现在回想起来，在大学期间偶然看到的一个新闻特别节目给我带来了很大影响，是促使我日后成立这家公司的契机。一名被公司解雇又被踢出家门的中年男子，随身只带了两套西装，每天一边住在漫画咖啡馆，一边找工作的样子频繁出现在节目中。显然，节目组将其视为一个悲剧，但当时在我眼中却怎么看都是一种"未来式的生活"。想一想，漫画咖啡馆的过夜包厢价格不到 2000 日元（当时），一个月只需花费 6 万日元左右就能住在六本

　　　　　　　　　　　　　　　　　　　　创意进化论　未来设计探索

木的中心地段。

房间每日都被打扫得干净整洁自不用说，还可以使用互联网、淋浴、任意畅饮软饮料，甚至还有柔软的躺椅。对于当时的我来说，无论从哪个角度考虑，这里都是天堂一般的存在。此后，经过了十多年的城市研究，我发现纽约、旧金山、香港和东京等国际大都市的土地和租金价格上涨，以及由此伴生的交通拥堵和长途通勤，已经成为主要的城市问题。如果人们能在漫画咖啡馆这样的狭小空间中过着富裕又充实的生活，那么它就具备改变城市生活方式的潜力。即便大家不赞同我的想法也没关系。我决意成立这样一家公司，作为通往我个人憧憬的未来的捷径。

在日本，人们从很小的时候起就被输入一种价值观，即不主张表达自己的意愿。但是，历史是由表达意愿的人所创造的，他们不介意周遭投来的目光，坚信自己的心之所向、自己的兴趣所在、自己的个人构想。我相信创造这样的环境比其他任何事情都更为重要！

本书以设计为切入点，探讨了东西方文化对"设计"一词的认知差异，何为设计，以及设计过程中每个阶段所应具备的思维方式。作者结合自身在哈佛大学设计学院的学习经历和大量实际案例，为读者讲解了设计与绘画能力、品位、创意无关，设计是一个依靠"构想力"提出问题、解决问题、持续优化解决方案的思维闭环。而这样的设计思维不止于艺术领域，更广泛应用在当代商业范畴，渗透进人们的生活，进而影响到人类社会的未来。本书还运用大量篇幅介绍了设计思维的训练方法，相信无论是设计领域的从业者，还是普通读者，都能够从本书得到启发。

DEZAINSHIKO NO SAKI WO IKUMONO by Taro Kagami
Copyright © Taro Kagami 2018
All rights reserved.
Original Japanese edition published by CrossMedia Publishing Inc.

Simplified Chinese translation copyright © 2021by China Machine Press
This Simplified Chinese edition published by arrangement with CrossMedia Publishing Inc., Ltd., Tokyo, through HonnoKizuna, Inc., Tokyo, and Shanghai To-Asia Culture Co., Ltd.

　　本书由CrossMedia出版公司授权机械工业出版社在中国境内（不包括香港、澳门特别行政区及台湾地区）出版与发行。未经许可之出口，视为违反著作权法，将受法律之制裁。

　　北京市版权局著作权合同登记　图字：01-2020-4138号。

图书在版编目（CIP）数据

创意进化论：未来设计探索 /（日）各务太郎著；孙梦玲译.
— 北京：机械工业出版社，2021.6
（设计师成长系列）
ISBN 978-7-111-67819-9

Ⅰ.①创… Ⅱ.①各… ②孙… Ⅲ.①设计–研究 Ⅳ.①J0604–49

中国版本图书馆CIP数据核字（2021）第051356号

机械工业出版社（北京市百万庄大街22号　邮政编码100037）
策划编辑：马倩雯　　责任编辑：马　晋　马倩雯
责任校对：赵　燕　　责任印制：李　昂
北京汇林印务有限公司印刷

2021年5月第1版第1次印刷
145mm×185mm·6.5印张·2插页·74千字
标准书号：ISBN 978-7-111-67819-9
定价：59.00元

电话服务　　　　　　　　　网络服务
客服电话：010-88361066　机 工 官 网：www.cmpbook.com
　　　　　010-88379833　机 工 官 博：weibo.com/cmp1952
　　　　　010-68326294　金 书 网：www.golden-book.com
封底无防伪标均为盗版　　　机工教育服务网：www.cmpedu.com